书法临创必备

《曹全碑》集字 古文名篇

◎ 欧 强 编著

中原出版传媒集团
中原传媒股份公司
河南美术出版社
·郑州·

图书在版编目（CIP）数据

《曹全碑》集字．古文名篇／欧强编著．— 郑州：河南美术出版社，2023.10

（书法临创必备）

ISBN 978-7-5401-6276-4

I．①曹… II．①欧… III．①隶书－碑帖－中国－古代 IV．① J292.21

中国国家版本馆 CIP 数据核字（2023）第 146290 号

书法临创必备

《曹全碑》集字　古文名篇

欧　强　编著

出 版 人　王广照

责任编辑　白立献　李　昂

责任校对　管明锐

封面设计　楮墨堂

内文设计　张国友

出版发行　河南美术出版社

地址：郑州市郑东新区祥盛街 27 号

邮编：450016

电话：（0371）65788152

印　　刷　河南瑞之光印刷股份有限公司

开　　本　787 毫米 ×1092 毫米　1/12

印　　张　9.5

字　　数　100 千字

版　　次　2023 年 10 月第 1 版

印　　次　2023 年 10 月第 1 次印刷

书　　号　ISBN 978-7-5401-6276-4

定　　价　38.00 元

编写说明

历代经典碑帖作为中华文化的一部分，是了解历史的重要文献资料，也是我们学习书法的重要取法对象。

《曹全碑》全称《郃阳令曹全碑》。此碑立于东汉灵帝中平二年（185），明万历年间在郃阳县（今陕西合阳）出土。此碑文字秀美典雅，笔画飘逸又不失骨力，为汉隶中的精品。明末清初，碑学大兴，为《曹全碑》的广泛传播奠定了基础。自清至今，受《曹全碑》影响者不胜枚举，《曹全碑》也犹如书海中的灯塔，引领书者不断前行。

集字，古人称之为『取诸长处，总而成之』。结合古今书家的学书经验来看，借助集字进行书法学习，逐渐从临摹向创作过渡是非常普遍的现象。集字创作也是大部分人在学书道路上的必经之路。基于此，我们精心策划了此系列图书，并且结合读者反馈，进行了针对性的编排设计。

一、所选内容主要基于中华优秀传统文化，如唐诗宋词、儒家经典、古文名篇等，它们是历代书家创作的高频素材之一。

二、本书所选集字主要来源于《曹全碑》原碑以及历代名家所写《曹全碑》等。

三、书中对个别生僻字和碑帖中没有的字进行再造。一般借助电脑工具拆解字形，选取合适的偏旁部首进行重新组合，极少数不便拆解组合的字则邀请隶书名家书写。

四、本书借鉴了碑帖善本，采用碑帖拓本的样式进行编排，对字体的大小、左右间距进行了组合调整。

本册为《〈曹全碑〉集字·古文名篇》。这些古代经典名篇是我们学习的参考和典范，也是我们陶冶情操、升华人格的重要精神食粮。

限于专业水平，编排中难免有纰漏之处，诚待读者朋友批评指正，以期修订完善。

目 录

岳阳楼记／范仲淹

岳阳楼记。
庆历四年春，
滕子京谪守巴陵

岳陽樓記

慶曆四年春

子京謫守巴陵

滕

郡人

乃和越

重百明

修廢年

陽具政

樓興通

增

其

旧

制

贤

今

人

诗

赋

其

旧

制

刻

唐

其

上

属

予

作

文

以記之
予觀夫
巴陵勝狀
在洞庭
一湖銜
遠山

4

吞長江，浩浩湯湯，橫無際涯，朝暉夕陰，氣象萬

千之之

述大此

俻觀則

矣也岳

然前陽

則人樓

千，此则岳阳楼之大观也，前人之述备矣。然则

北

通

巫

峡

南

极

潇

湘

遷

客

騷

馬

人

多

會

吟

此

覽

物

連若之
月夫情
不淫得
開雨無
陰霏異
風霏乎

怒号濁浪排空
日星隱曜山嶽
潛形商旅不行

登冥檣
斯冥傾
樓席楫
也嘯摧
则猿薄
有啼暮

去国怀乡，忧谗畏讥，满目萧然，感极而悲者矣。

去
國
懷
鄉
憂
讒

畏
譏
滿
目
蕭
然

感
極
而
悲
者
矣

天波至
光瀾若
一不春
碧驚和
萬上景
頃下明

沙鸥翔集，锦鳞游泳，岸芷汀兰，郁郁青青。而或

鬱 遊 沙
鬱 泳 鷗
青 岸 翔
青 芷 集
而 汀 錦
或 蘭 鱗

長煙一空，皓月千里，浮光跃金，静影沉璧，渔歌

長
煙
一
空
皓
月

千
里
浮
光
躍
金

静
影
沉
璧
漁
歌

互答，此乐何极！登斯楼也，则有心旷神怡，宠辱

互 登 心

答 斯 曠

此 樓 神

樂 也 怡

何 則 寵

極 有 辱

偕

夫

予

嘗

求

古

其

喜

洋

洋

者

矣

偕

忘

把

酒

臨

風

嗟

仁人
者之
心或
為心異
何或
哉異

不二仁
以人
物之
喜心
不
以哉

己
悲
居
廟
堂
之

高
則
憂
其
民

江
湖
之
遠
則
憂

其君。是进亦忧，退亦忧。然则何时而乐耶？其必

其君是進亦
退亦憂
時而樂邪其
必何憂

曰『先天下之忧而忧，后天下之乐而乐』乎！噫！微

樂　而　曰

而　憂　先

樂　後　天

乎　天　下

噫　下　之

嶽　之　憂

斯人，吾谁与归？时六年九月十五日。

斯人吾誰與歸
其六年九月十
時六日
五日

短歌行。对酒当歌，人生几何！譬如朝露，

變對短

何酒歌

譬當行

如歌

朝人

露生

去日苦多。慨当以慷，忧思难忘。何以解忧？唯有

何以去

以康日

解忧苦

忧思多

唯难慨

有忘当

杜康悠悠杜
君悠故康
沉我青
吟心青
至但子
今為衿

杜康。青青子衿，悠悠我心。但为君故，沉吟至今。

呦呦鹿鸣，食野之苹。我有嘉宾，鼓瑟吹笙。明明

鼓之　呦

瑟　苹　呦

吹　我　鹿

笙　有　鳴

明　嘉　食

明　賓　野

断 憂 如

絕 從 月

越 中 何

陌 来 時

度 不 可

阡 可 掇

枉用相存。契阔谈讌，心念旧恩。月明星稀，乌鹊

枉用相存
谈讌心念舊恩
月明星稀乌鹊

南飞。绕树三匝，何枝可依？山不厌高，海不厌深。

幸 飛 繞 樹 三 匝

何 枝 可 依 山 不

厭 高 海 不 厭 深

28

周公吐哺，天下归心。

周公吐哺天下归心

陋室銘

室

銘

高

有

仙

山

不

在

水

不

在

深

則

名

水

不

在

陋室铭／刘禹锡

陋室铭。山不在高，有仙则名。水不在深，

30

有龙则灵。斯是陋室，惟吾德馨。苔痕上阶绿，草

苔痕上階綠草
陋室惟吾德馨
有龍則靈斯是

色
入
簾
青
談
笑

有
鴻
儒
可
往
來
無

白
丁
可
以
調
素

牘 竹 琴

之 之 閱

勞 亂 金

形 耳 經

审 無 無

陽 案 絲

诸葛庐，西蜀子云亭。孔子云：何陋之有？

陋雲諸

之亭葛

有孔廬

子西

云蜀

何子

诫 夫 以

子 君 脩

書 子 身

之 儉

行 以

静 養

德以明

致志非

遠非淡

夫寧泊

學靜無

須無以

静也，才须学也，非学无以广才，非志无以成学。

非 非 静
志 學 也
無 無 才
以 以 須
成 廣 學
學 才 也

淫慢则不能励精，险躁则不能治性。年与时驰，

意與日去遂成

枯落多不接世

悲守窮廬將復

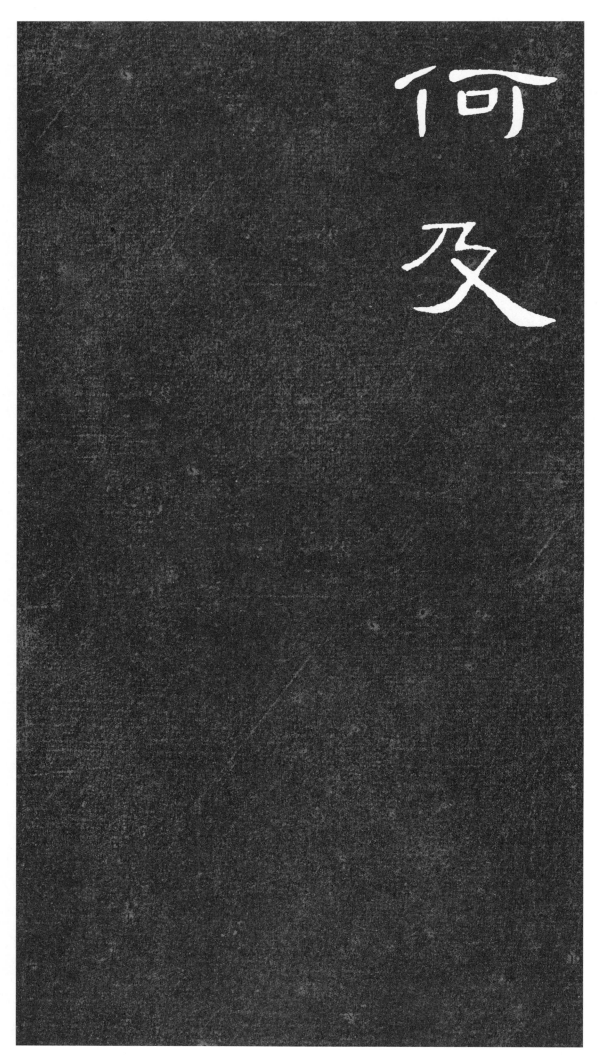

爱莲说。水陆草木之花，可爱者甚蕃。晋

愛蓮說水陸草木之花可愛者甚蕃晉

甚　自　陶

愛　李　淵

牡　唐　明

丹　來　獨

予　世　愛

獨　人　菊

陶渊明独爱菊。自李唐来，世人甚爱牡丹。予独

而　而　愛
不　不　蓮
妖　染　之
中　濯　出
通　清　淤
外　漣　泥

植 遠 直

可 益 不

遠 清 蔓

觀 亭 不

而 亭 枝

不 淨 香

可藝玩焉予謂

菊花之隐逸

者牡丹花之富

也牡丹花之

可褻玩焉。予谓菊，花之隐逸者也；牡丹，花之富

贵者也；莲，花之君子者也。噫！菊之爱，陶后鲜有

贵者也莲花之君子者也噫菊之爱陶后鲜有

聞蓮之愛同予

愛之同予者何人

者何人牡丹之

宜乎人牡丹之

手人牡丹之

眾牡丹之

矣丹之之

闻。莲之爱，同予者何人？牡丹之爱，宜乎众矣。

临
江
仙

水滚臨髙

浪滚江

花長偊

淘江

盡東

英逝

临江仙·滚滚长江东逝水/杨 慎

临江仙。滚滚长江东逝水，浪花淘尽英

雄 是 非 成 敗 轉
頭 空 青 山 依 舊
在 變 度 夕 陽 紅

雄。是非成败转头空。青山依旧在，几度夕阳红。

白
发
渔
樵
江
渚

上
惯
看
秋
月
春

风
一
壶
浊
酒
喜

相逢。古今多少事，都付笑谈中。

相逢

古今多少

事都付笑谈中

桃花源記晉太元中武陵人捕魚為業緣

桃花源记／陶渊明

桃花源记。晋太元中，武陵人捕鱼为业。缘

溪行忘路之遠
近忽逢桃花林
夾岸數百步中

無雜樹芳草鮮
美落英繽紛漁
人甚異之復前

无杂树，芳草鲜美，落英缤纷。渔人甚异之。复前

行，欲穷其林。林尽水源，便得一山。山有小口，仿

山盡行

山水欲

有源其

小便林

口得一

髣　林

狭船蠡
才从若
通口有
人入光
復初便
行極捨

数十步，豁然开朗。土地平旷，屋舍俨然。有良田、

數十步

朗月

舍

儼嚴

然

有

土

地

平

曠曠

曰

良

田

步

豁

然

開

屋

田

相阡美
聞陌池
其交来
中通竹
注雞之
来犬屬

种作，男女衣着，悉如外人。黄发垂髫，并怡然自

種作男女衣着
悉如外人黄髮
垂髫並怡然自

樂見漁人乃大
驚問所從來具
答之便要還家

設酒殺雞作食

村中聞有此人

咸來問訊自云

设酒杀鸡作食。村中闻有此人，咸来问讯。自云

先世避秦時亂

率妻子邑人來

此絕境不復出

焉，遂与外人间隔。问今是何世，乃不知有汉，无

焉 遂 與 外 人 間
隔 問 今 是 何 世
乃 不 知 有 漢 無

皆一論

嘆爲魏

惋具晉

餘言此

人所人

各聞一

论魏晋。此人一一为具言所闻，皆叹惋。余人各

復延至其家皆
出酒食停數曰
辭去此中人語

复延至其家，皆出酒食。停数日，辞去。此中人语

云：「不足为外人道也。」既出，得其船，便扶向路，处

云 道 船
不 也 便
足 既 扶
爲 出 向
外 得 路
人 其

处志之。及郡下，诣太守，说如此。太守即遣人随

霑志之及郡下

詣太守說如此

太守即遣人隨

67

其遂宰

往迷陽

尋不劉

向退子

所得驥

志路高

其往，寻向所志，遂迷，不复得路。南阳刘子骥，高

尚士世聞之欣

然規徃未果尋

病終後遂無問

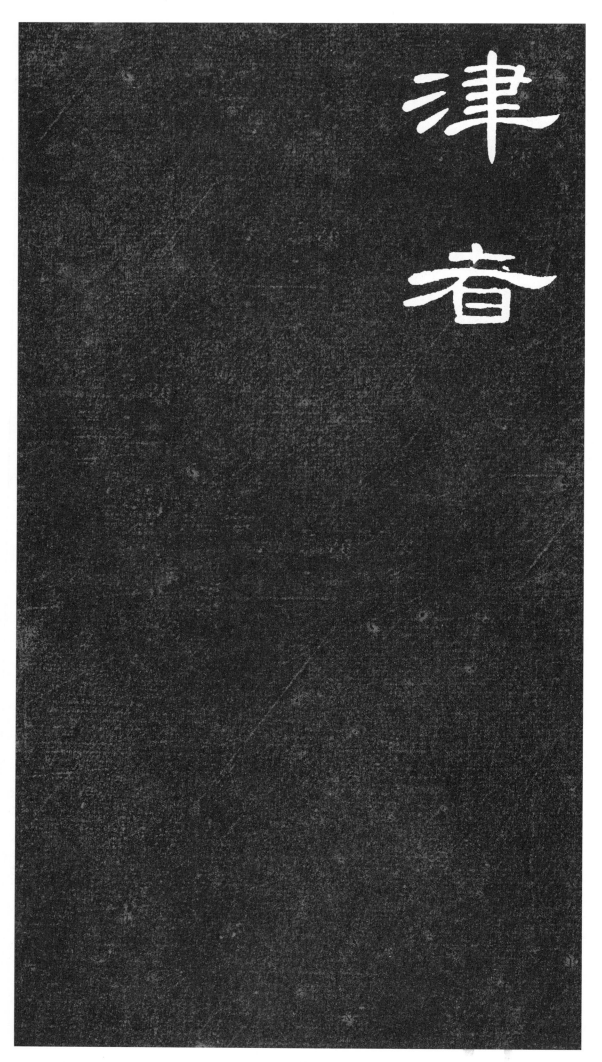

津者。

既　壬　前

望　戌　赤

苏　之　壁

子　秋　赋

与　七

客　月

泛舟遊於赤壁
之下清風徐来
水波不興舉酒

属客

诗歌

少焉

明月

客诵

月窈

窕

出

吟之

东章

之

山之上，徘徊于斗牛之间。白露横江，水光接天。

山之上徘徊
斗牛之间白
横江水光接天

縱一葦之所如
凌萬頃之莊然
浩浩乎如馮虛

御风而不知其所止；飘飘乎如遗世独立，羽化

遗 所 う御

世 止 風

獨 飄 而

立 飄 不

羽 乎 知

化 如 其

而登仙。于是饮酒乐甚，扣舷而歌之。歌曰：『桂棹

酒 而

樂 登

甚 仙

扣 於

舷 是

而 飲

歌 酒

之 樂

歌 之

曰 歌

桂

棹

兮　兮　兮

予　溯　蘭

懷　流　桨

望　光　擊

美　渺　空

人　渺　明

兮兰桨，击空明兮溯流光。渺渺兮予怀，望美人

兮天一方。』客有吹洞箫者，倚歌而和之。其声呜

于天一方客有吹洞萧者倚歌而和之其声呜

裊 如 嗚

裊 泣 然

不 如 如

絕 訴 怨

如 餘 如

縷 音 慕

嗚然，如怨如慕，如泣如诉，余音袅袅，不绝如缕。

舞幽壑之潜蛟，泣孤舟之嫠妇。苏子愀然，正襟

舞

幽

壑

之

潜

蛟

泣

孤

舟

之

嫠

妇

苏

子

愀

然

正

襟

曰何危
月爲坐
明其而
星然問
稀也客
烏客曰

鹊

南

飞

此

非

曹

孟

德

之

诗

乎

孟

望

夏

口

东

望

武

德乎昌

之蒼山

困蒼川

吟此相

周非繆

郎孟欝

者乎？方其破荆州，下江陵，顺流而东也，舳舻千

而　州　者
東　下　手
也　江　方
舳　陵　其
艫　順　破
千　流　荆

詩酒酉里

固臨京旌

一江其旗

世横黄薢

之槊空

雄賦釀

里，旌旗蔽空，酾酒临江，横槊赋诗，固一世之雄

也，而今安在哉？况吾与子渔樵于江渚之上，侣

世而今安在哉
况吾與子漁樵
吟江渚之上侣

舉駕魚

匏一蝦

樽葉而

以之友

相扁麋

屬舟鹿

寄
蜉
蝣
于
一
天
地

渺
沧
海
之
一
粟

哀
吾
生
之
须
臾

抱挟羡

明飞长

月僊江

而以之

長遨無

終遊窮

知不可乎骤得
知不可乎骤得，
托遗响于悲风。
』苏子曰：『客亦知

蘇　托　知
子　遺　不
曰　響　可
客　吟　乎
亦　悲　驟
知　風　得

夫水与月乎？逝者如斯，而未尝往也；盈虚者如

夫水
與月
乎逝

者如斯而未嘗

往世盈虛者如

彼 而 卒 莫 消 長

也 蓋 將 自 其 變

者 而 觀 之 則 天

彼，而卒莫消长也。盖将自其变者而观之，则天

而　瞬　地

觀見　自　曹

之　其　不

則　不　能

物　變　以

與　者　一

我皆无尽也，而又何羡乎！且夫天地之间，物各

我
皆
無
盡
也
而

又
何
羨
乎
且
夫

天
地
之
間
物
各

有主
所有
莫取
惟雖
江一
上毫
之而
吾
之

清明為
風月聲
與耳目
山得遇
間之之
之而而

成色，取之无禁，用之不竭。是造物者之无尽藏

庶 用 物

色 之 者

取 不 之

之 竭 之

無 是 盡

禁 造 藏

也，而吾与子之所共适。」客喜而笑，洗盏更酌。肴

也而吾與子之所共適客喜而笑洗盏更酌肴

椋既盡杯盤狼
藉相與枕藉乎
舟中不知東方

核既尽，杯盘狼藉。相与枕藉乎舟中，不知东方

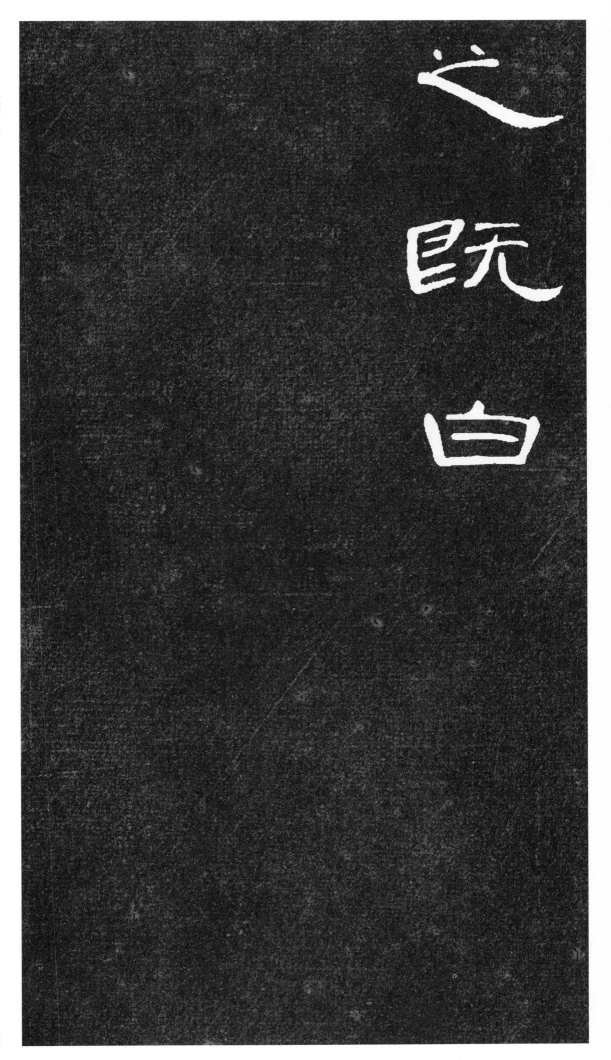

念奴嬌赤壁懷古

大江東去浪淘

盡千古風流人

念奴娇·赤壁怀古。大江东去，浪淘尽，千古风流人

物。故垒西边，人道是，三国周郎赤壁。乱石穿空，

赤道物

壁是故

亂三壘

石國西

穿周邊

空郎人

驚濤拍岸捲起千堆雪江山如畫一時多少豪

杰。遥想公瑾当年，小乔初嫁了，雄姿英发。羽扇

傑　遙　想　公　瑾　當

来　小　高　初　嫁　了

雄　姿　英　發　羽　扇

綸巾　談笑間　檣
櫓灰飛煙滅　故
國神遊　多情應

纶巾，谈笑间，樯橹灰飞烟灭。故国神游，多情应

笑我，早生华发。人生如梦，一樽还酹江月。

笑我
早生華鬢
人生如夢一樽
還酹江月